U0122335

儿童国画入门

动物篇

张勇 著

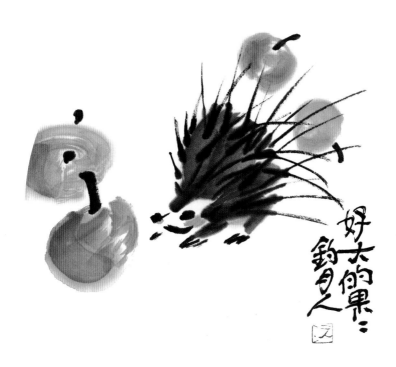

陕西新华出版传媒集团

陕西人民美术出版社

编者按

2001年，陕西人民美术出版社出版了一套"儿童国画入门"丛书，包括《香甜的蔬果》《美丽的花鸟》《可爱的动物》《秀丽的山水》。这套书一经出版就得到全国少儿美术教育专家的肯定和小朋友们的欢迎，至今重印高达十余次。这套书内容丰富，浅显易懂，它是孩子们开启绘画艺术之门的金钥匙，也是引领儿童学习国画的敲门砖。20多年后，我社与张勇老师再次合作，重新编绘一套适合当下小朋友们学习的国画用书。

这套新编的"儿童国画入门"丛书，根据小学美术教育精神最新编写，融入了他在教学实践中新的理解和认识，经过两年的编绘和整理，终于要和小朋友们见面啦！这套书分为《动物篇》《蔬果篇》《花鸟篇》《山水篇》四册。书中的每幅作品从用笔、用墨到重点部位的画法，都有详细的步骤和示范图解。张勇老师将带着小朋友们从了解国画基本知识入手，系统地学习绘画技法。通过学习，小朋友们将会很快入门，画出自己喜欢而满意的作品。

愿这套书能对小朋友们学习中国传统绘画艺术有一定的启示，对提高审美能力有一定帮助。期待每一位热爱绘画的小朋友都能用手中的画笔画出自己喜爱的动物、蔬果、花鸟、山水，把我们的世界装点得更加绚丽多彩。

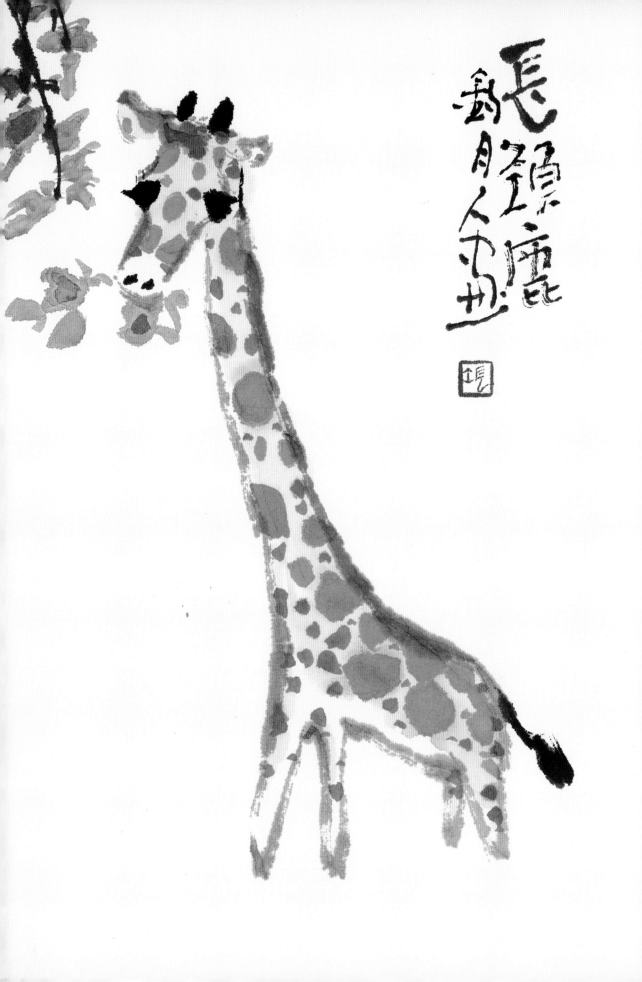

目 录

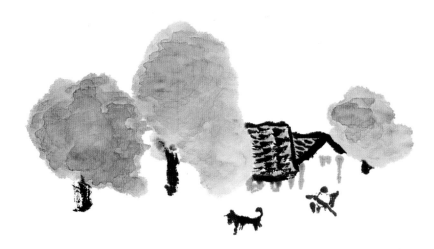

 # 国画的基本知识

工具介绍

宣纸

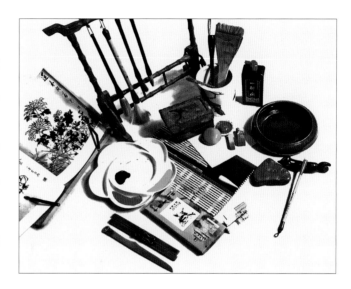

宣纸分生宣纸和熟宣纸,一般写意画使用生宣纸,常用的是徽宣、川宣。

生宣纸的特征:洁白、质绵软,有强烈的渗化效果,也称发墨,使其具有明显的绘画特点。

熟宣纸的特征:不吸墨,墨在纸上,不散不洇。适合小楷、工笔画等。

毛笔

毛笔是中国传统书画的基本使用工具,一般有软质毫、硬质毫和兼毫之分。毛笔按笔锋长短、大小不同来分型号,有大白云、中白云、小白云或大京提、小京提等。

硬质毫:以狼毛、鼠毛、獾毛来制笔,统称狼毫。特征:吸水量少而弹性强。

软质毫:以羊毛、兔毛来制笔,统称羊毫。特征:吸水量大而弹性小。

兼毫:将以上两种毛笔的性能兼制而成。特征:吸水量适中,弹性适中。

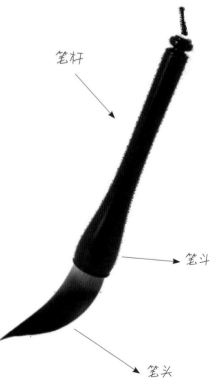

笔杆

笔斗

笔头

墨汁和颜料

墨汁:指书画墨汁,譬如一得阁、曹素功书画墨汁等。

颜料:中国画颜料。

用笔方法

<div style="text-align:center">中锋运笔</div>

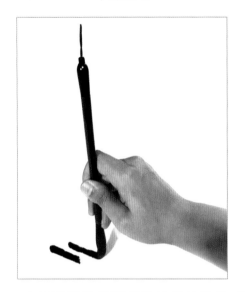

<div style="text-align:center">侧锋运笔</div>

中锋运笔为造型提供线条的质量,强调圆和立体感,有内劲,含而不露。中锋运笔时笔身要正,要讲究提、按、顿、挫,要流畅。

侧锋运笔常为取势,多用于泼墨、泼色、染色,也要起到造型的功能。

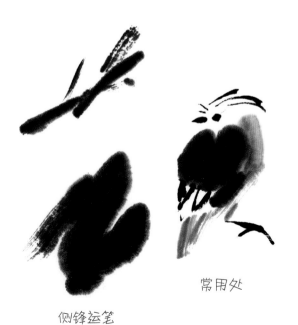

<div style="text-align:center">常用处</div>

<div style="text-align:center">中锋运笔</div>

<div style="text-align:center">侧锋运笔</div>

用墨方法

墨分五色：焦墨、浓墨、重墨、淡墨、清墨。在本书中，着重介绍焦墨、浓墨、淡墨三种表现方法。

焦墨

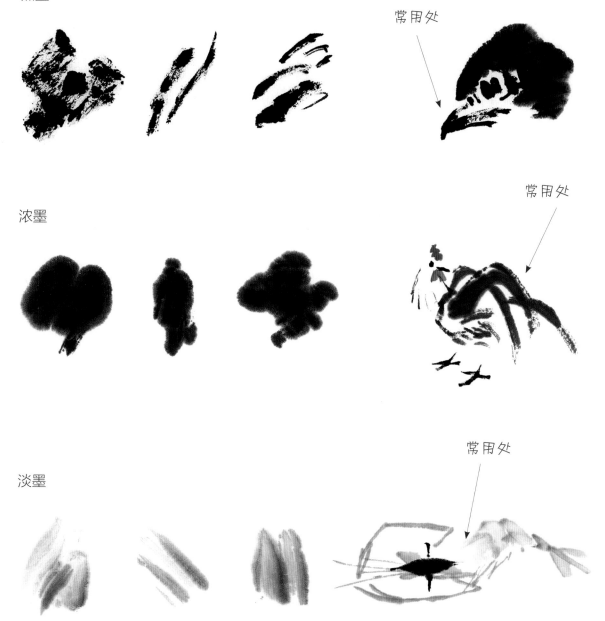

常用处

浓墨

常用处

淡墨

常用处

蘸水方法

整笔蘸水：指整个笔头蘸水，使笔肚饱满。

整笔蘸水

水色饱和

笔尖蘸水：指笔尖轻轻蘸一点水，增加墨色变化。

笔尖蘸水

前端色淡　后端较重

笔根蘸水：指笔根蘸水来推进颜色的变化。

笔根蘸水

前端色重　后端较淡

调色方法

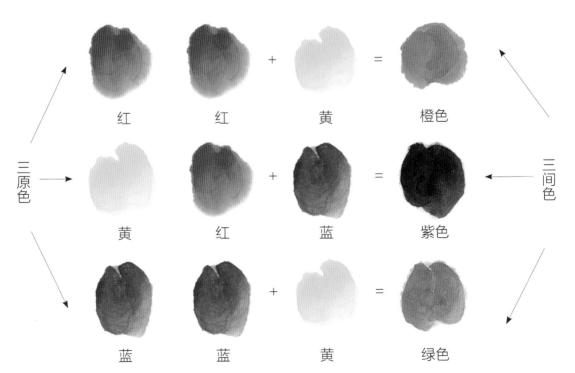

三原色

三间色

红

红 + 黄 = 橙色

黄

红 + 蓝 = 紫色

蓝

蓝 + 黄 = 绿色

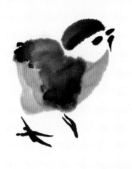

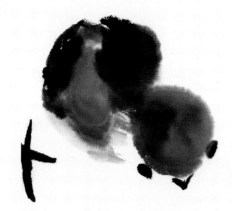

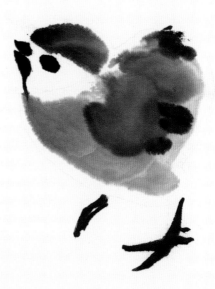

课徒示范

金 鱼

绘画步骤

①大笔蘸朱磦画鱼头

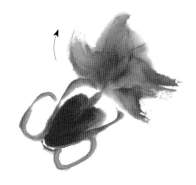

②大笔蘸朱磦侧锋画鱼尾

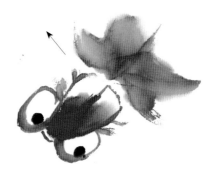

③小笔侧锋画鱼鳍，焦墨点鱼眼

④小笔蘸三绿画水草

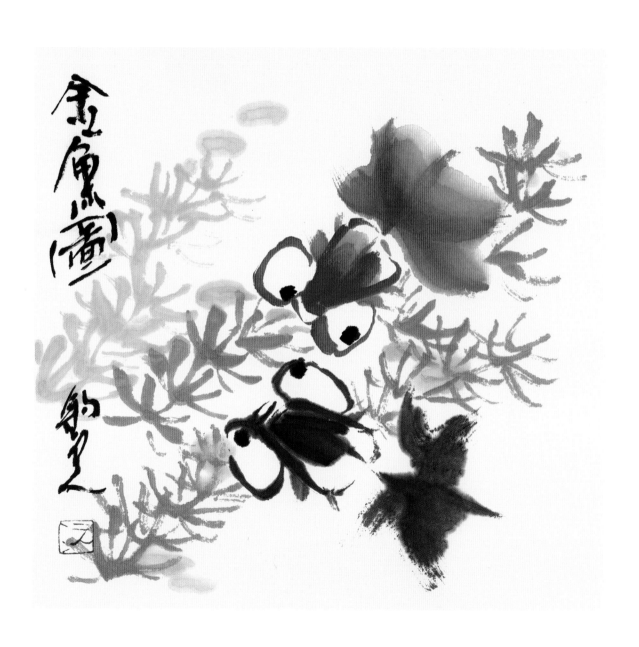

河 鱼

绘画步骤

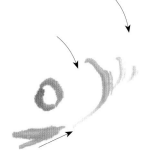

① 小笔蘸淡墨画鱼脸

② 大笔浓墨画鱼头

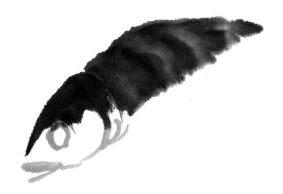

③ 大笔蘸浓墨侧锋画鱼背

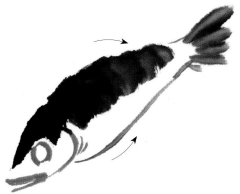

④ 小笔勾出鱼腹并画出鱼尾

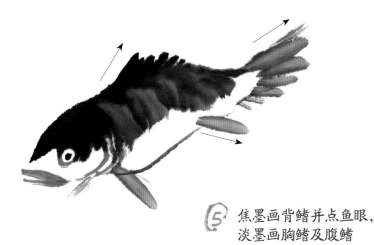

⑤ 焦墨画背鳍并点鱼眼，
淡墨画胸鳍及腹鳍

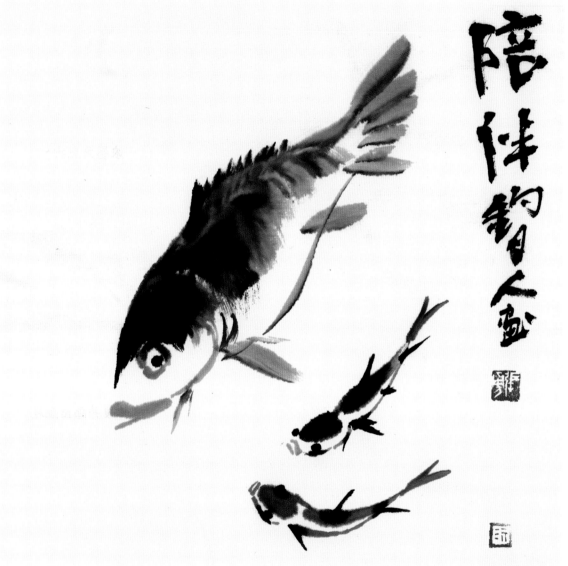

陪伴智人鱼

扫码看视频

虾

绘画步骤

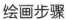

① 浓墨画虾头

② 浓墨画躯干，淡墨画尾部

③ 中锋淡墨画虾腿及虾须，
焦墨画虾眼及虾腔

④ 焦墨画钳子，淡墨画虾须

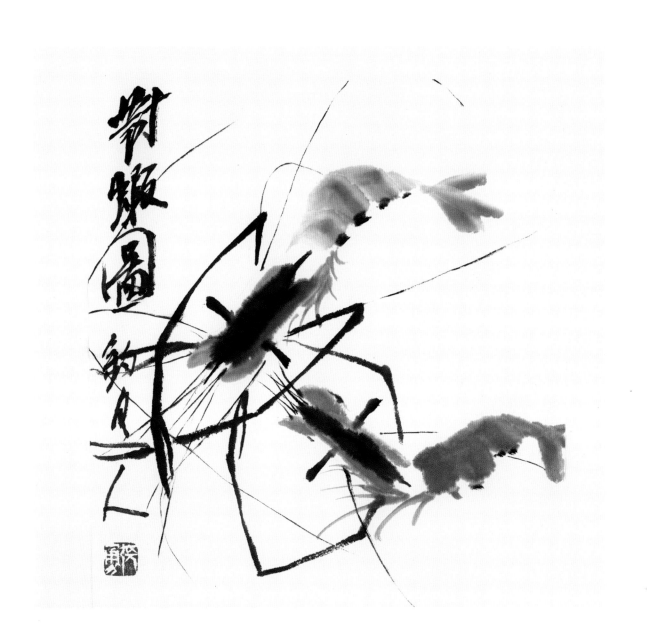

螃 蟹

绘画步骤

① 浓淡墨画蟹身

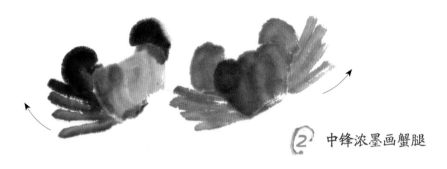

② 中锋浓墨画蟹腿

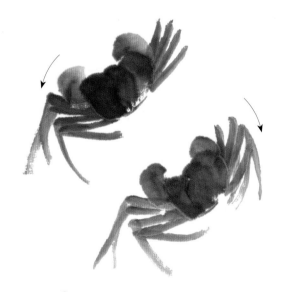

③ 浓墨画腿

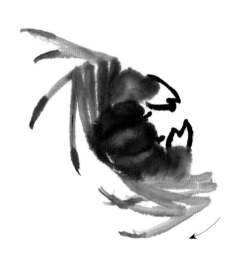

④ 焦墨画蟹钳、蟹眼与蟹爪

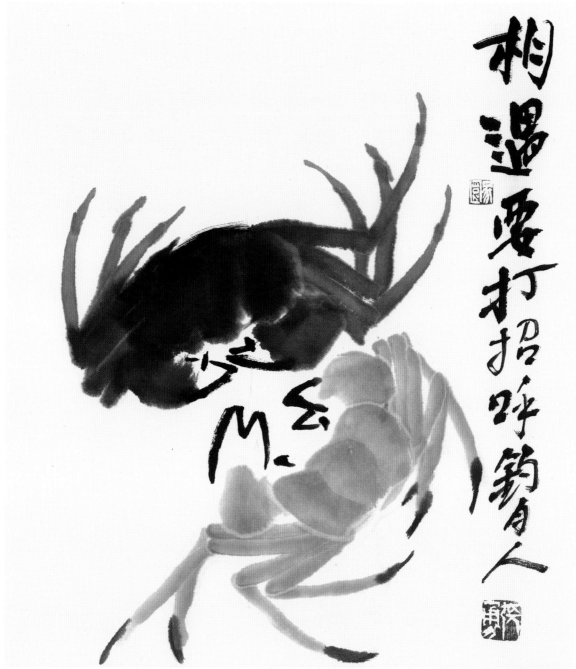

相遇要打招呼鹰翁人

扫码看视频

青 蛙

绘画步骤

 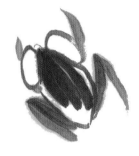 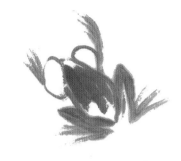

① 大笔蘸三绿画青蛙躯干　② 大笔中锋画青蛙四肢，　③ 中锋勾勒青蛙脚趾
中锋勾勒青蛙眼睛

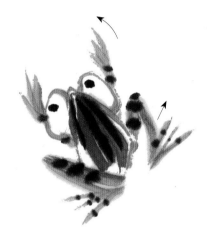

④ 焦墨点青蛙眼并画出青蛙纹路

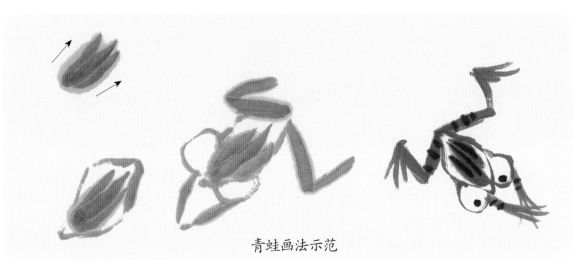

青蛙画法示范

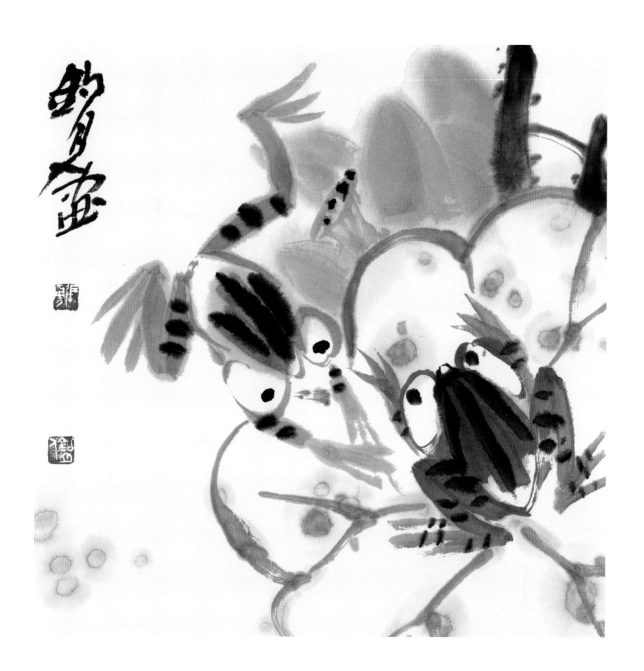

老 鼠

绘画步骤

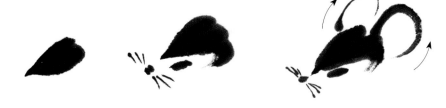

1. 浓墨画鼠头，焦墨画鼠眼、鼠鼻、鼠耳和鼠须

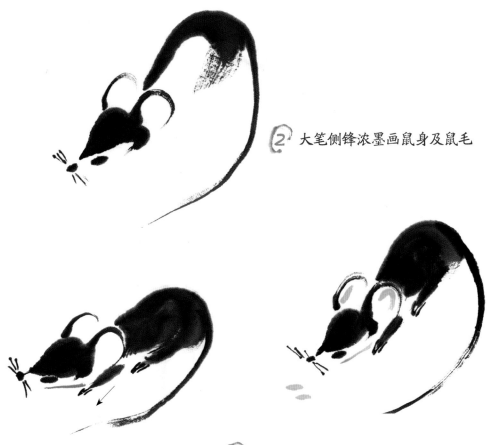

2. 大笔侧锋浓墨画鼠身及鼠毛

3. 焦墨画鼠爪，
用淡淡的曙红点耳

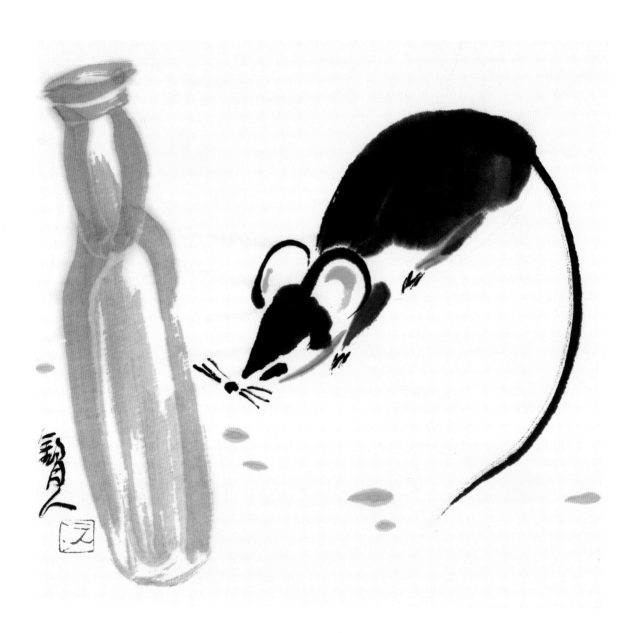

鹩哥

绘画步骤

① 小笔蘸焦墨，中锋勾出鸟眼及鸟喙

② 用曙红画鸟眼及舌，用藤黄染鸟喙

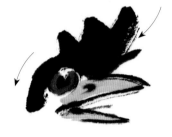

③ 大笔蘸焦墨，中锋画鸟头及鸟冠毛

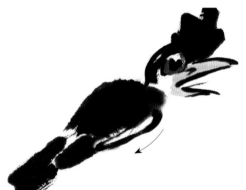

④ 大笔蘸焦墨，侧锋画鸟身及鸟尾

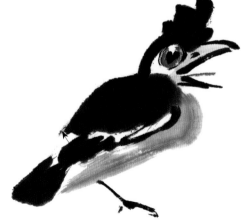

⑤ 大笔蘸淡墨，中锋画鸟胸、鸟腹，小笔焦墨画鸟腿及鸟爪

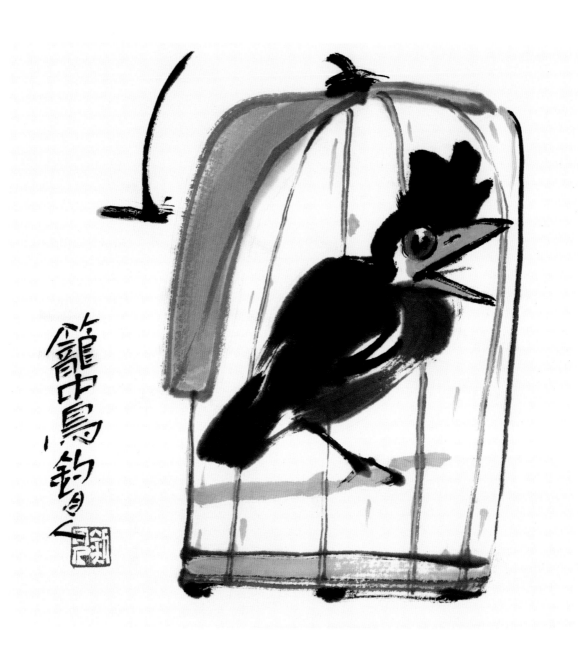

刺猬

绘画步骤

1 大笔浓墨画刺猬头和躯干

2 小笔焦墨画面部，用淡墨画腿

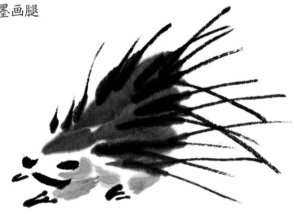

3 中锋焦墨画刺及爪，
用淡赭石画出刺猬的脸颊和腹部

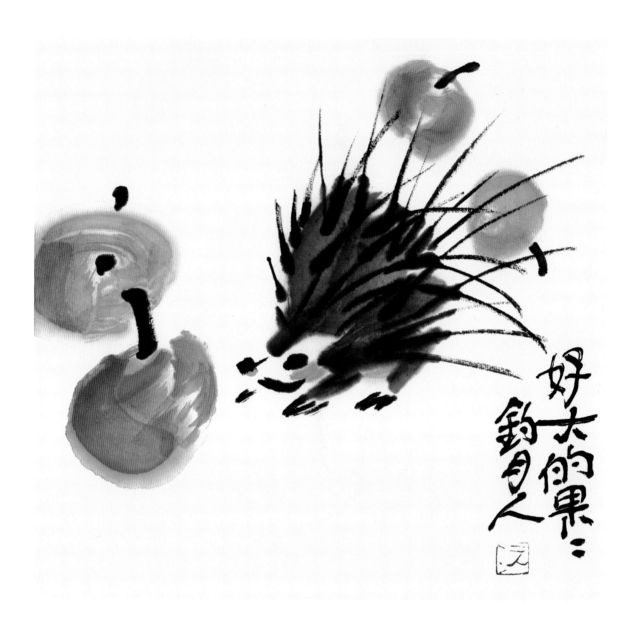

好大的藥果
鈞月人

小 鸡

绘画步骤

① 浓墨画鸡头和躯干

② 焦墨画翅膀

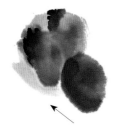 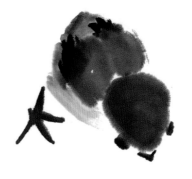

③ 淡墨画腹部和腿部

④ 焦墨勾出鸡眼、鸡喙、鸡爪

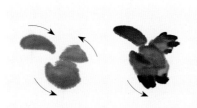 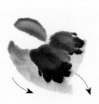

鸡爪画法示范

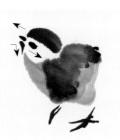

小鸡步骤示范

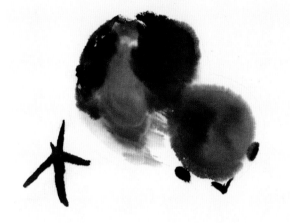

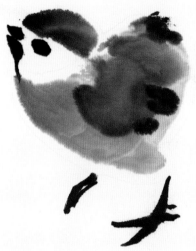

扫码看视频

母 鸡

绘画步骤

① 焦墨画鸡眼及喙部，并用藤黄染

② 大笔蘸曙红，侧锋画鸡冠，
淡紫色点耳

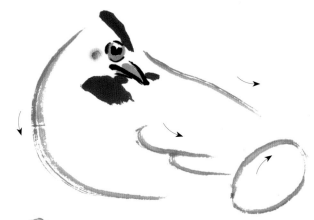

③ 中锋淡墨勾鸡身和蛋

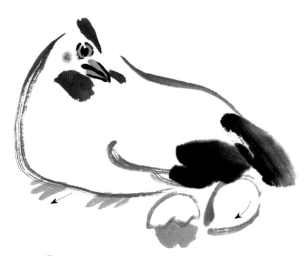

④ 中锋藤黄画鸡爪和小鸡躯干，
浓墨画出鸡尾

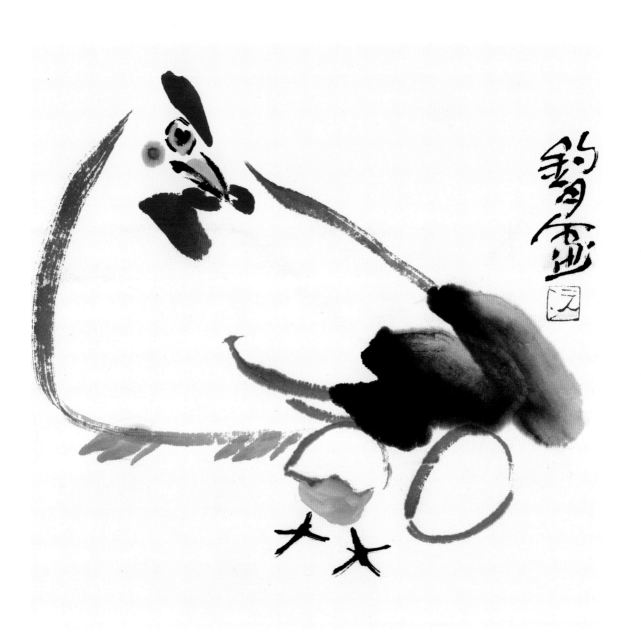

公 鸡

绘画步骤

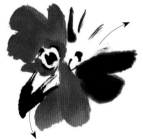

1 焦墨勾勒出鸡眼、鸡喙及耳眼

2 大笔蘸曙红,侧锋画鸡冠,并用浓墨画鸡头

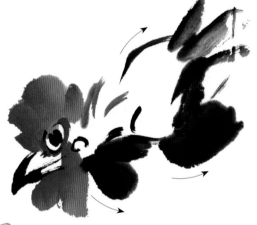

3 大笔浓墨画躯干

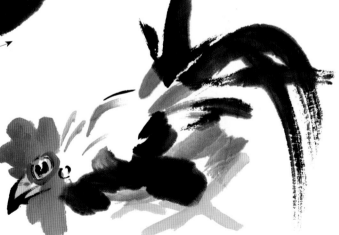

4 大笔淡墨画腹部及腿部,侧锋浓墨画鸡尾,中锋藤黄画爪

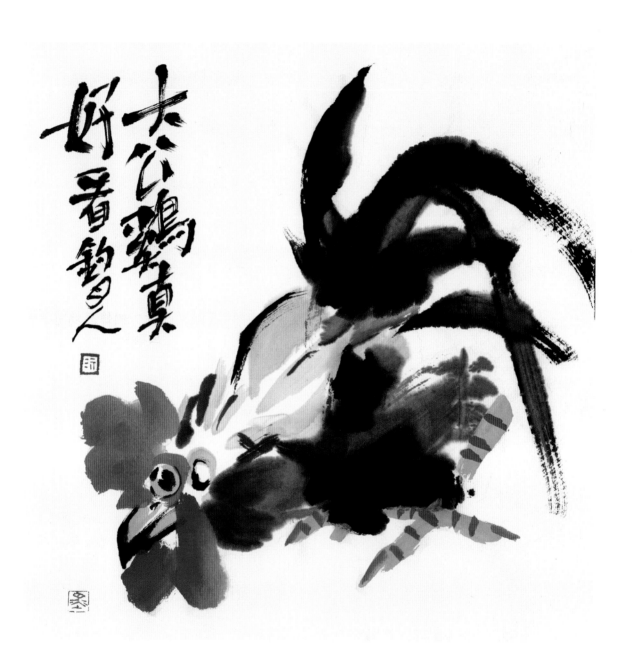

猫 头 鹰

绘画步骤

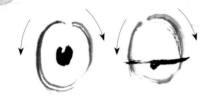

①　焦墨画眼球，淡墨画眼睛

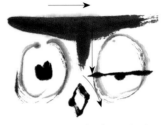

②　焦墨画喙，大笔蘸酞青蓝画头

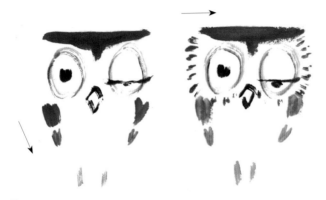

③　用酞青蓝画翅膀和尾部，以淡墨点染面部

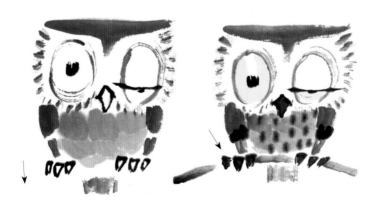

④　大笔蘸赭石画腹部和尾部，
　　并用焦墨勾爪部

⑤　用淡藤黄染眼，以焦墨画翅膀斑纹，
　　淡墨点染肚，用大红染喙部和爪

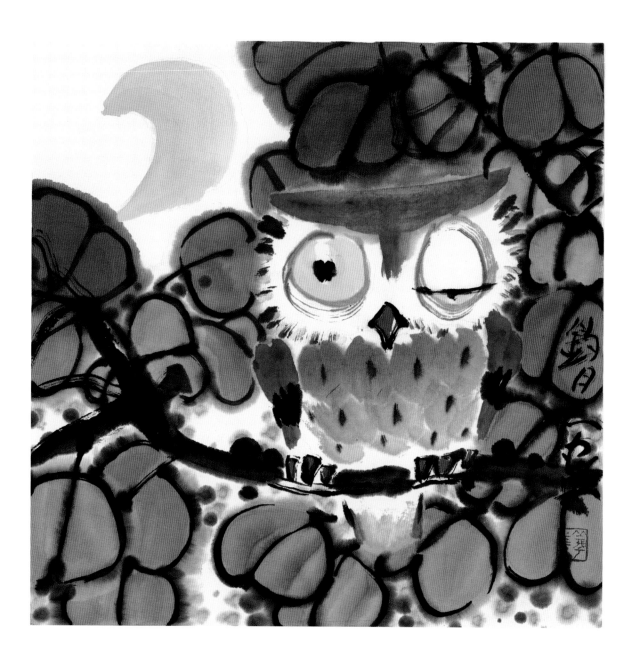

天 鹅

绘画步骤

① 大笔浓墨勾天鹅头颈部

② 大笔浓墨画天鹅胸嘴及翅膀

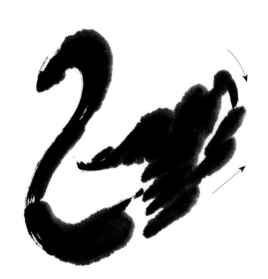

③ 大笔浓墨画出尾部

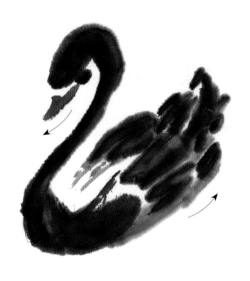

④ 淡墨画腹部，曙红画喙，焦墨点眼

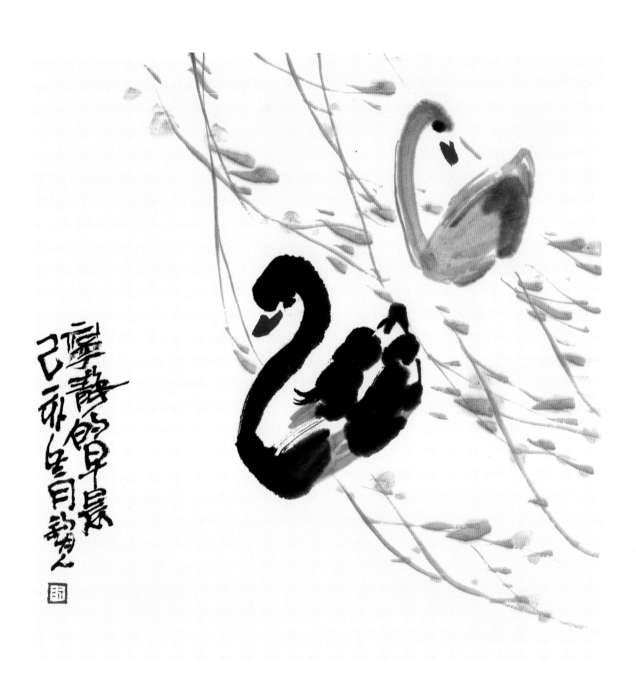

鸭 子

绘画步骤

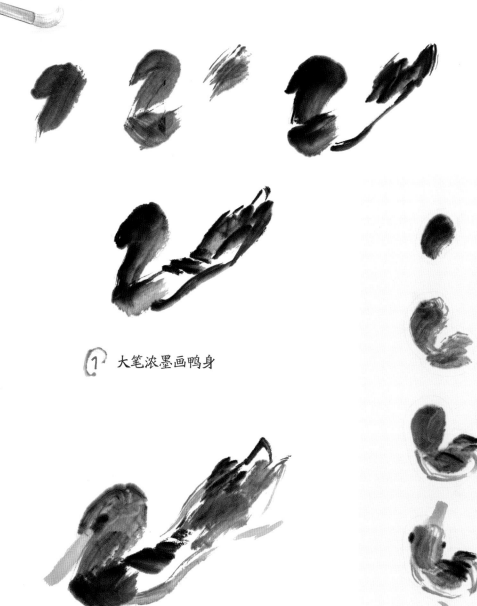

1 大笔浓墨画鸭身

2 用鹅黄画鸭嘴及鸭蹼

小鸭步骤示范

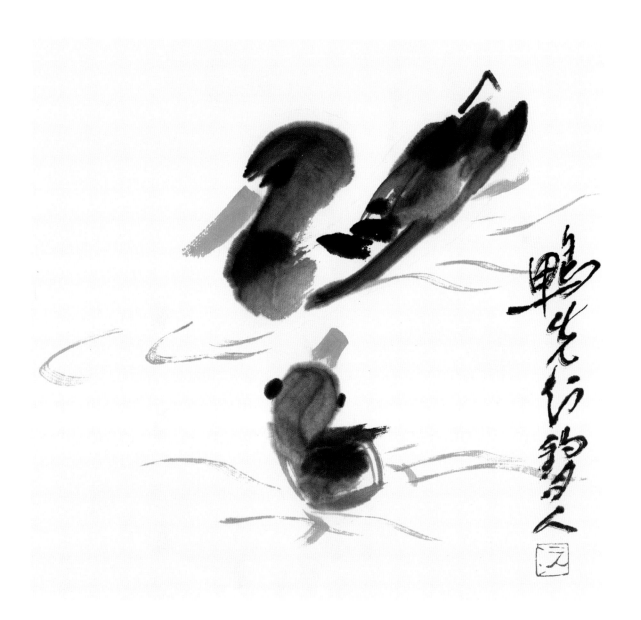

熊 猫

绘画步骤

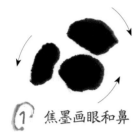

1 焦墨画眼和鼻

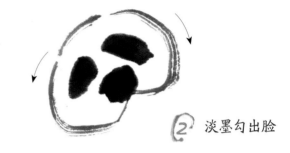

2 淡墨勾出脸

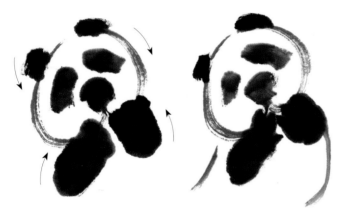

3 焦墨画耳及前肢，并用淡墨画身子

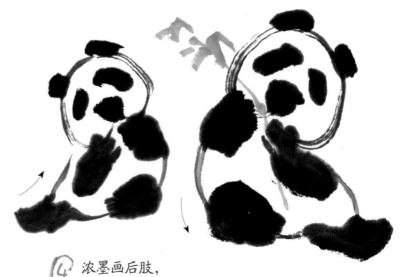

4 浓墨画后肢，
汁绿画出竹枝和竹叶

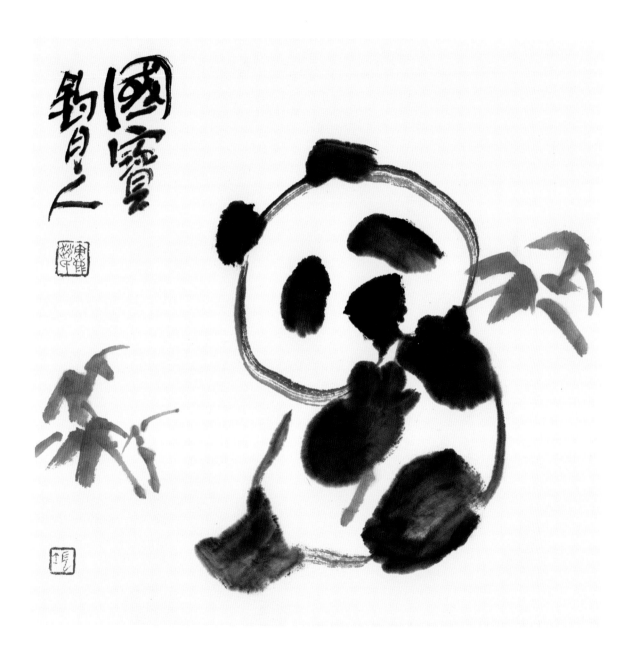

小 猫

绘画步骤

1 小笔蘸焦墨画猫眼和鼻子

2 用藤黄染猫眼，
用朱磦染猫鼻

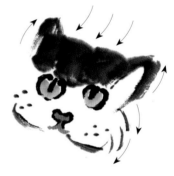

3 淡墨勾猫脸，并用大笔
画猫耳及额头

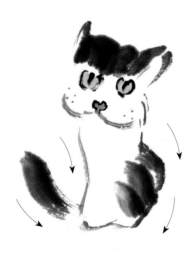

4 淡墨勾猫身，大笔侧锋
画猫背及尾部

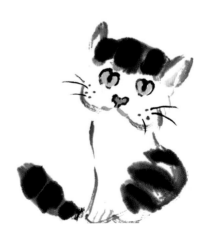

5 用焦墨点猫斑纹并画猫须，
以朱磦画猫爪

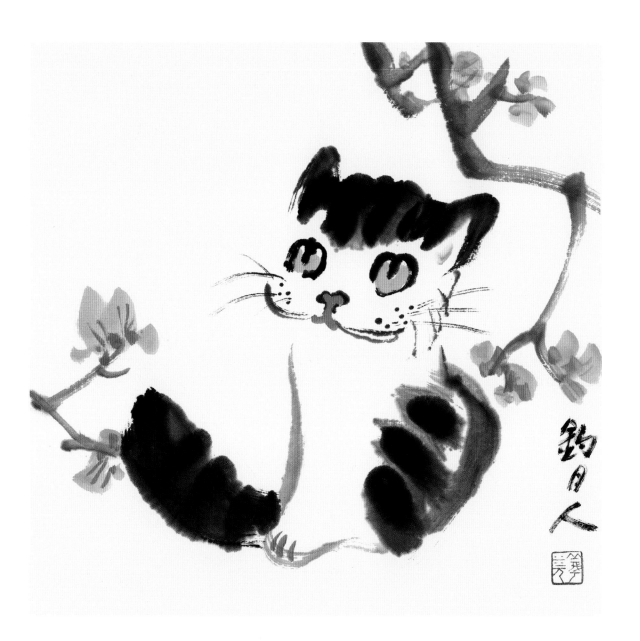

小 狗

绘画步骤

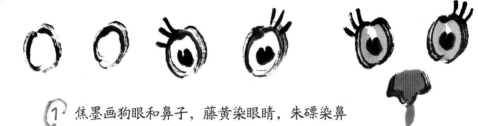

① 焦墨画狗眼和鼻子，藤黄染眼睛，朱磦染鼻

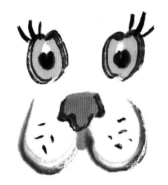

② 用淡墨勾狗嘴，用焦墨点须点

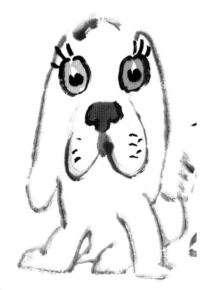

③ 淡墨勾狗身子

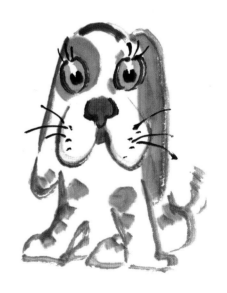

④ 用赭石染狗耳和狗斑点，用焦墨画胡须

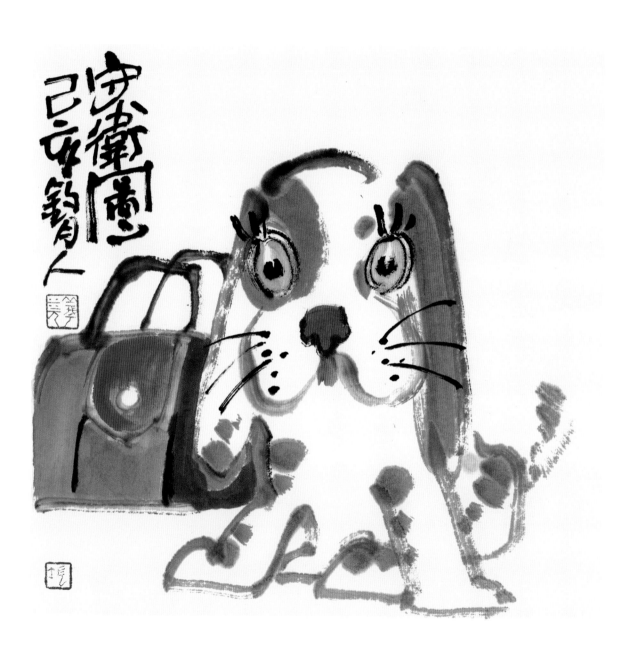

狮　子

绘画步骤

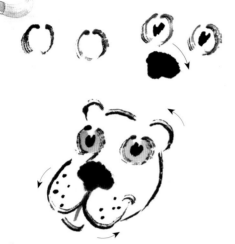

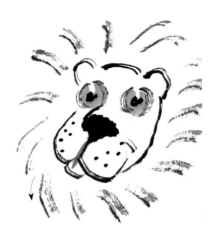

1️⃣ 浓墨画狮鼻，中锋勾出狮头，
焦墨点狮眼

2️⃣ 大笔散锋画狮子鬃毛

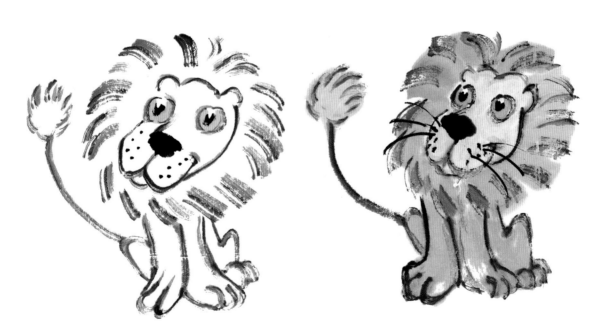

3️⃣ 中锋勾狮子全身，用赭石画层次，用大笔藤黄统染

草原之王 钧人

狐 狸

绘画步骤

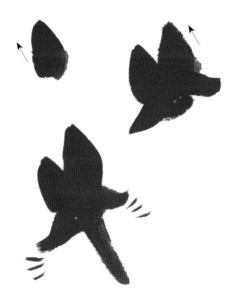

① 大笔蘸大红画狐狸头部

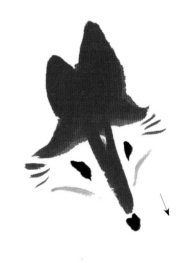

② 焦墨画眼睛及鼻子，
淡墨勾脸

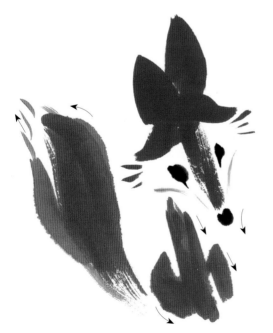

③ 大笔蘸大红画躯干和尾部

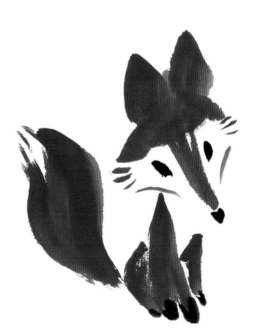

④ 以焦墨点爪

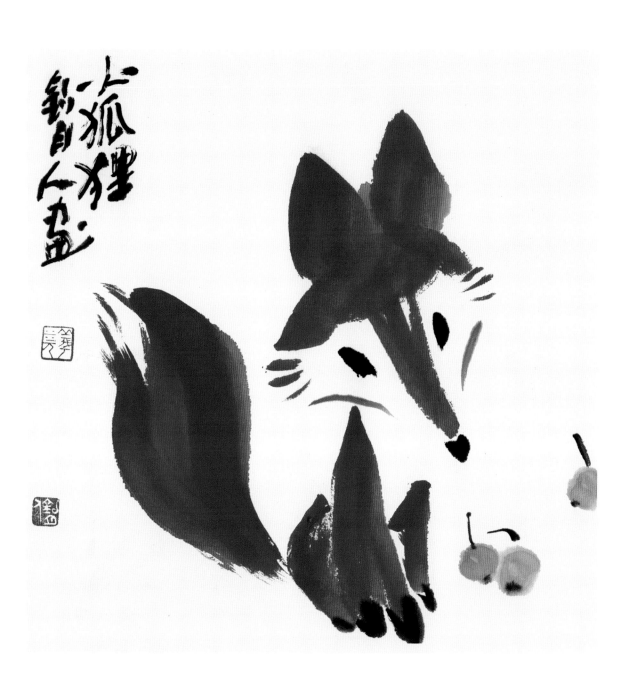

毛 驴

绘画步骤

1 小笔焦墨画驴眼、驴嘴，淡藤黄染驴眼，
淡淡的曙红点驴嘴

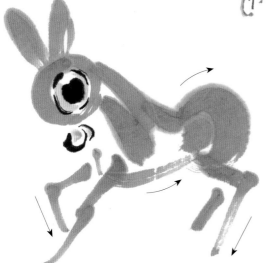

2 大笔蘸花青勾驴头部，
大笔蘸花青侧锋画躯干和四肢

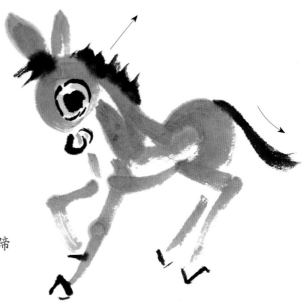

3 焦墨添鬃毛、驴尾及驴蹄

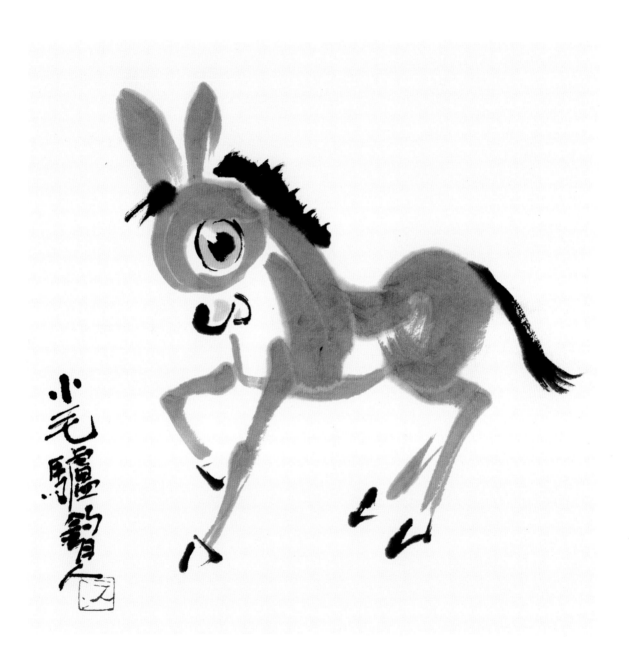

图书在版编目（CIP）数据

儿童国画入门．动物篇 / 张勇著．-- 西安 ：陕西
人民美术出版社，2022.11
ISBN 978-7-5368-3919-9

Ⅰ．①儿… Ⅱ．①张… Ⅲ．①动物画－国画技法－儿
童读物 Ⅳ．① J212-49

中国版本图书馆 CIP 数据核字（2022）第 201284 号

儿童国画入门　动物篇
ERTONG GUOHUA RUMEN　DONGWU PIAN

张　勇　著

出版发行	陕西新华出版传媒集团 陕西人民美术出版社
地　　址	陕西省西安市雁塔区曲江街道登高路 1388 号
邮　　编	710061
经　　销	新华书店
印　　刷	陕西龙山海天艺术印务有限公司
开　　本	787 毫米 ×1042 毫米　1/16
印　　张	3.25
字　　数	23 千字
版　　次	2022 年 11 月第 1 版　2022 年 12 月第 1 次印刷
书　　号	ISBN 978-7-5368-3919-9
定　　价	28.00 元
发行电话	029-81205258　029-81205300

版权所有·请勿擅用本书制作各类出版物·违者必究